纹样中国

红糖美学 著

东方美学口袋书
TRADITIONAL CHINESE PATTERN

人民邮电出版社
北京

图书在版编目（CIP）数据

中国纹样 / 红糖美学著. —— 北京：人民邮电出版社, 2024.3（2024.7重印）
（东方美学口袋书）
ISBN 978-7-115-63594-5

Ⅰ. ①中… Ⅱ. ①红… Ⅲ. ①纹样－图案－中国－图集 Ⅳ. ①J522

中国国家版本馆CIP数据核字(2024)第028837号

内 容 提 要

中国纹样历经千年的传承，在中华传统文化中依然璀璨无比。它们不仅反映了时代的文化特征，还诠释了独特的东方美学！

本书是"东方美学口袋书"系列的纹样主题图书，选择了60多种传统纹样，并以几何美、自然观、草虫鸣、花鸟语、瑞兽谱、万物生为主题进行分类。纹样类型多样，如锦纹、回纹、盘长纹、龙纹、狮纹、麒麟纹、博古纹等，每一种纹样都提供了纹样简介、元素线稿、文物纹样展示、纹样高清图等内容。

本书开本便携、内容丰富，适合喜爱中国传统文化、喜爱纹样的读者欣赏和学习。

◆ 著　　　　红糖美学
　　责任编辑　魏夏莹
　　责任印制　周昇亮

◆ 人民邮电出版社出版发行　北京市丰台区成寿寺路11号
　　邮编　100164　电子邮件　315@ptpress.com.cn
　　网址　https://www.ptpress.com.cn
　　天津裕同印刷有限公司印刷

◆ 开本：889×1194　1/64
　　印张：3　　　　　　　　2024年3月第1版
　　字数：154千字　　　　　2024年7月天津第5次印刷

定价：39.80 元

读者服务热线：(010)81055296　印装质量热线：(010)81055316
反盗版热线：(010)81055315

广告经营许可证：京东市监广登字20170147号

前言

本书按几何美、自然观、草虫鸣、花鸟语、瑞兽谱、万物生的主题整理分类，精选60多种纹样，介绍了采用相应纹样的100余件国宝，并通过现代设计绘制方式展示其纹样。展示图是经过再设计的高清纹样图，分别为完整图、结构图、构成元素，让读者能够全面清晰地了解纹样。

对于本书所涉及的内容，我们始终保持虚心听取意见的态度，欢迎读者与我们联系，共同探求中华之美。

最后，愿此书为您打开新一扇了解中国传统文化的窗口，所得所获，我之确幸。

红糖美学

2023年11月

目录

锦纹

几何美

纹样简介

　　"锦"指豪华贵重的丝帛，其价如金。锦纹除用于织物，也被引入制瓷工艺，始见于唐三彩，明清两代更为流行。表现技法多为彩绘，常与其他纹样结合，如与花卉纹、吉祥纹相配，寓意锦上添花。其布局构图繁密规整，视觉效果华丽精致。

粉色地天华锦

清·乾隆 织绣

天华锦，锦中有花，花中有锦。此锦以圆形、方形、菱形、六边形为纹样界格，界格中以寿字纹、宝相花纹为主纹，夔龙、花卉为辅助纹样，万字纹为锦地，整体华美而精致，寓意万寿无疆、吉祥太平。

黄地万字锦纹栽绒地毯

康熙年间官方编织的栽绒地毯，用色包含木红、浅黄、驼黄、湖蓝、白、深蓝、椰棕等。主体图案中的锦纹花纹相同、配色不同，使色彩富于变化，寓意万福万寿、绵长不断。

织绣　清·康熙

回纹

回纹被称为"富贵不断头",是脱胎于雷纹的几何纹。它最早出现于新石器时代,商周时期被大量应用于青铜器、陶器上。宋代崇尚复古拙朴之美,回纹成为当时流行的纹样之一。回纹规律有序、循环往复,象征着生生不息、吉祥永长,在清代被广泛应用于建筑、家具、器皿、玉雕上,逐渐成为我国具有吉祥寓意的代表性几何纹之一。

浅绿色地团龙回纹锦

清·康熙 织绣

清代以绿色为下，此锦铺回纹为地，上饰四爪龙、夔龙、鸡、兔团状纹样，团龙回纹寓意吉祥、智慧。

掐丝珐琅方回纹簋

掐丝珐琅方回纹簋是在祭祀和宴飨时盛放饭食的
礼器。此簋造型敦厚稳重，有盖，圈足，饰各种
回纹、夔龙纹和几何纹，寓意吉祥纳福、江山永
固、长盛久安。

珐 清
琅
器

盘长纹

纹样简介

盘长纹作为中国传统结艺的典型代表，也称"吉祥结"，最早可追溯到远古时代的结绳记事。战国时期，出现了以结绳为纹样的铜器。随着社会的发展，结绳被赋予吉祥的寓意。到了清代，盘长纹更成为盛行于民间的纹样，集实用性、寓意性、装饰性于一体，并发展出各种样式和名称。另有一说认为盘长作为八宝之一，寓意贯彻一切通明。总之，盘长纹寄托了人们对吉祥富贵、健康长寿的永恒向往。

品蓝色地盘长龟背纹织金锦

清·光绪 织绣

织金锦，采用福寿主题的寿字纹织金，以龟背纹为纹样纹路，以部分八宝纹、蝠纹为辅助纹样，含有福寿、纳祥的吉祥寓意。

粉色缎地淡彩金鱼瓶盘长纹绦

清 · 光绪　织绣

服饰边饰绦带以彩线织绣，纹样取自八宝，包括盘长、宝瓶、金鱼等，寓意金玉满堂、富贵平安、世代相传。

万字纹

纹样简介

万字纹即"卍"字纹，寓意永恒、美好、吉祥。它起源于史前文化，在古印度、波斯、希腊等国均出现过。万字纹在中国可以追溯到新石器时代晚期。东汉时期，"卍"形符号开始流行。清代时，万字纹比比皆是，大多取吉祥寓意，后又演变成传统的装饰元素。

红色地斜万字蝠纹织金绸

清　织绣

此织金绸为达官显贵的便服用料，满铺万字纹为地，上饰蝠纹点缀。纹样内敛含蓄，寓意万方安和、万寿万福。

八达晕纹

纹样简介

八达晕又称"八答晕""八搭晕",其结构八路相通,画面富丽堂皇,寓意四通八达、财路亨通。八达晕纹约形成于五代十国时期,发展并盛行于宋、明、清三代,被大量应用于建筑彩画、织物等领域。八达晕纹通常具有一种称为"晕色"的特殊色彩装饰效果——以两三种颜色相拼接,由深至浅逐层减退。"晕"指以精妙的颜色过渡来表现色彩的浓淡、层次和节奏。

凤蝶八达晕纹

此包首（装裱后的书画卷起时包在外层起保护作用的织物）上八达晕纹的主体结构为八合如意团花造型的圆形，内饰凤纹、蝴蝶纹等寓意美好的纹样，辅以折枝莲纹、连线纹等，纹样整体繁缛富丽。

清·乾隆 织绣

龟背纹

纹样简介

龟被视为上知天文、下通地理的灵物，古人以龟甲占卜凶吉。龟背纹作为由龟甲纹理抽象出的几何纹，在先秦时期就已被应用，延续至清代仍然是备受欢迎的装饰纹样，寓意健康长寿。龟背纹的应用十分广泛，它装点了古人日常所用的多种器物。

彩色团夔龙朵花龟背纹锦

清·光绪 织绣

皇家御用锦缎，子母龟背纹锦地，界格内饰六瓣花纹。花瓣状锦地开光，内饰卷草团夔龙纹。龟背纹寓意万寿万福、江山永固。

旋子彩画

纹样简介

旋子彩画因藻头绘有旋花图案而得名，俗称"学子""蜈蚣圈"，属于中国古代建筑梁枋彩画，多见于宫廷、公卿府邸与庙宇。旋花图案初见于元代，定型于明初，于清代走向程式化，在官式建筑中应用最为广泛。清代的旋子彩画优化了图案的线条、结构、设色，以及用金多寡的标准，因此被画作工匠称为"规矩活"。旋子彩画整体圆润饱满，各色线条旋转盘结，呈现出瑰丽奇巧、炫目迷幻的视觉效果。

神武门墨线大点金旋子

主体框架线采用青绿色叠晕的方式，绘制旋花时只在青绿底色之上用黑色勾勒边线，然后沿边线内侧描一道白色细线。旋花的花心图案全用金线勾勒点饰，即沥粉贴金。

明·永乐 建筑

窗棂

窗棂即窗格,是中国古代建筑中最重要的元素之一。先秦时期,窗棂图案以几何形状为主。汉代时,窗棂纹饰繁多,其装饰性已经远大于实用性。到了清代,窗棂绚丽多姿,各式各样的树、花、草、吉祥纹样、博古文玩、历史故事等成为主要的表现内容,祈愿、祝福的纹样也开始出现,由此逐渐形成了具有东方特色的窗棂艺术。

太和殿三交六椀菱花窗棂

明·永乐 建筑

故宫里的窗棂装饰之一，由三根棂子交叉相接，相交点以竹或木钉固定并装饰成花卉中心。棂子相交组成圆形、菱形、三角形等多种图案，也可以变化为球纹菱花、龟背锦菱花等，形式非常丰富。窗棂是古建筑外檐装饰中的高等形式。

方胜纹

"方胜"是古代妇女的饰物。宋代起，方胜纹就出现在玉器、陶瓷、饰品上。至清代，方胜纹已成为最常见的吉祥纹样之一，被誉为民间八宝之一。方胜纹被引入吉祥结饰之中，称为"同心方胜"，将永结同心的寓意发挥到极致，成为代表传统爱情观的标志，被广泛应用于建筑、器具、织锦、饰品上。

勾莲纹方胜式瓶

清　珐琅器

宫廷陈设品，长颈、腹部作方胜造型。此瓶造型独特，掐丝工艺精致，花纹繁密。颈部、腹底部饰勾莲纹，方胜式上饰有回纹、云纹，寓意幸福美满、吉祥永长。

鳞纹

纹样简介

鳞纹是仿龙蛇躯体上的鳞片排列而形成的纹饰，承载人们的信仰，以镇邪祟。鳞纹流行于商朝晚期，是青铜礼器的重要纹样之一。鳞纹沿用至明清时期，除蕴藏着吉祥辟邪的含义，也是帝王天子身份的象征，常被应用于宫廷建筑、器物上，寓意安国定邦、护佑四方。

掐丝珐琅鳞纹出戟提梁卣

卣为盛酒器物，掐丝鎏金，方腹外鼓，有盖，制作精美，工艺考究。颈、腹部饰鳞纹，鳞纹上部接兽面纹。鳞纹为宫廷御用，寓意吉祥。

清　珐琅器

云纹

自然观

纹样简介

云纹是贯穿于中国历史的经典纹样，在几千年的历史中衍生出不同的形态，如商周时期青铜礼器上的云雷纹，春秋战国时期玉器上的卷云纹，汉代服饰上流行的云气纹。唐代之前，云纹追求气韵变化之美，飘逸流动、舒展自由，而唐代后云纹逐渐样式化，明显的特点有如意状的云头、尖细微勾的云尾、头尾有相对独立的样式。清代云纹继承了明代云纹的样式，造型与组合由简单到复杂，给人奢华、雍容之感。云纹被广泛应用于建筑、家居、织绣、工艺品等，寓意瑞祥吉兆、步步高升，是皇权显贵身份的象征。

绿地紫彩云纹碗

清宫盛宴御用瓷器，碗口撇、圈形足，内施白釉。
外壁施绿釉为地，满腹绘紫彩"壬"字形云纹，
近腹底为莲瓣纹。彩云纹寄托了人们对风调雨顺、
国泰民安的祈盼。

瓷器

清·康熙

黄色四合如意云头纹妆花缎

清·乾隆 织绣

黄地绸缎，为皇室男子服饰常用料。上绣彩色四合如意云头纹，四方连续排列，寓意四方团聚、如意吉祥。

海水纹

纹样简介

海水纹是表现海浪形态的纹样，在隋代兴起，流行于宋代至清代，常见于瓷器。它常与龙纹组合为海水龙纹，海水在下，龙在上，两者相互交错，波涛汹涌的海水中游龙腾跃，寓意四海升平、风调雨顺。除此之外，还有江崖海水纹，它是明清两代龙袍、官服的专用纹样，即山头重叠，海浪澎湃，搭配八宝吉祥纹饰，寓意山川昌茂、国土永固。

青花海水纹印泥盒

盒身呈扁圆形，通体饰青花，纹样分盖、身两个部分，盒盖绘云龙纹，盒身绘海水纹。海水龙纹象征皇权身份，寓意四海升平、风调雨顺。

明·宣德

瓷器

彩云蝠八宝金龙纹男夹龙袍

蓝色吉服用于庆典活动，如冬至祭天。服式为圆领、右衽大襟、素绸接袖、马蹄袖口、直身式长袍。通体以龙纹为主，袍身、大襟与袖口以金龙纹样装饰，袍身其间绣五色云、蝙蝠、八宝、花卉等纹样，下身饰江崖海水纹。整体华贵精致，庄重威严，寓意天下太平、江山永固、皇权至上。

织绣　清·乾隆

朝阳纹

朝阳纹源于远古时期太阳图腾的图案，如河姆渡文化双鸟朝阳纹牙雕，以及金沙遗址的太阳神鸟图案。《诗经·大雅·卷阿》中的成语"丹凤朝阳"，比喻贤士逢明时。朝阳纹作为明清两代官服补子的专用纹样，用来辨别等级身份，喻指君臣有秩、人尽其才，寓意天下太平、指日高升。朝阳纹也是清代瓷器上的经典风俗纹样，常以"丹凤朝阳"为主题，寓意吉祥安宁。

绿色团一品朝阳纹江绸

仙鹤朝阳纹为一品文官专用纹样。此绸缎为官员常服用料，绿地上绣团仙鹤朝阳纹，纹样中的太阳处于海水之中，仙鹤叼折枝仙桃，周围用祥云装饰，寓意德高望重、延年益寿。

清·同治 织绣

平金绣云鹤纹补子

一品文官官服章补，绣工精细，金线绣地，上绣青脚素翼丹顶鹤作为图案中心。朝阳纹位于左上角，四合如意云头纹、如意云头纹、江崖海水纹辅助装饰，寓意吉祥、忠贞、长寿。

织绣　清·乾隆

山水纹

纹样简介

山水纹是以山水画为主题的装饰纹样，始见于宋代瓷器，山水多用作人物的背景，即山水人物纹。山水纹在明代开始作为主题纹样使用，在明代晚期大量出现，人文画气息甚浓。清代的山水纹画工精细，画风多仿宋、元、明、清名家的笔意。但山水纹的画风受皇帝偏好的影响，康熙年间的山水纹笔线遒劲，运笔多顿挫曲折，犹如刀砍斧劈。而雍正年间的山水纹画风顿变，疏林野树，平远幽深，山石作麻皮皴，秀润多姿。山水纹常用于装饰青花瓷器和家具，表达雅量高致的意趣。

缂丝山水纹挂屏

缂丝是中国传统丝织工艺品种之一，以生丝为经，熟丝为纬。纹样以山水楼台为题材，情景交融，给人以赏心悦目、心旷神怡之感，反映了清代宫中生活的一个侧面。

织绣　清

火珠纹

火珠纹作为传统吉祥文化的装饰纹样之一，是古人对火的形态认知所产生的纹样。《周礼》中记载"火以圜"，火的形态是圆形，圜古同圆，就是圆涡状。火珠纹是商周时期的流行纹样之一，在元代被应用于瓷器上，除装饰外，更是传达人们对火的信仰。在明清两代，与龙纹的结合，延伸出了龙戏珠纹。火珠与双角、银锭、海螺、珊瑚、灵芝、书卷组合为琛宝纹，琛宝纹被赋予吉祥、美好、崇高品质的寓意。

矾红彩云龙赶珠纹盘

瓷盘通体施白釉，釉面光润，盘心以矾红彩绘龙
戏火珠纹。龙身形矫健，鳞片历历，展现出威风
凛凛之态，寓意太平如意、祛病化灾。

清·雍正

瓷器

水纹

纹样简介

水纹是代表中华民族精神信仰的纹样之一，新石器时代仰韶彩陶上绘有旋涡状的水纹，代表黄河之水的形态。宋代，水纹被引入织锦与制瓷业，发展出流水纹、水波纹、旋涡纹、海水纹、曲水纹等。其中，最具代表性的曲水纹一直流行至清代，它从原有单独朵花和折枝花的表现形式演变出动物、吉祥、杂宝纹样等组合的纹样，从营造清新雅致的诗词意境转变为进行祈福求吉的寓意表达，反映了时代的潮流变化。

五彩落花流水图碗

康熙时期青白瓷器，壁薄质坚，釉质白中闪青，彩绘落花流水纹。落花流水纹有别于其他清代纹样，它多了些浪漫主义风格，显得清新雅致。

清·康熙　瓷器

蝶纹

草虫鸣

蝶纹为昆虫装饰性纹样之一，蝴蝶因具有丰富艳丽的色彩被誉为"会飞的花朵"。蝶纹出现于唐代，与其他纹样组合应用于服饰上。蝶纹发展到宋代，开始被运用于瓷器上，其表现主题多元化，出现了对飞、蝶恋花等主题。蝶纹在清代发展到鼎盛时期，被广泛应用于瓷器和织绣上。清代的蝶纹造型轻灵、色彩绚丽，极具有装饰效果。蝶纹寓意幸福，双飞的蝴蝶象征着爱情忠贞、婚姻美满。

洋彩花蝶图瓶

瓷瓶造型，撇口，短颈，椭圆腹，圈足。颈部和底部彩绘各色西洋花卉。腹部以蓝色彩绘万字纹梅花锦为地纹，其上以粉彩绘兰、梅、海棠、牵牛花等花卉纹样，点缀以蝶纹，纹样主题称为"蝶恋花"，寓意爱情美满、婚姻幸福。

清·乾隆

瓷器

绿地粉彩描金蝴蝶缠枝莲纹镂孔盘

圆盘造型，直腹平底，盘沿有一圈圆形镂孔。内外通体以绿釉为地，分别以如意云头纹、蝠纹为边饰。盘心被缠枝莲纹分为四个部分，每一部分均绘一对蝶纹，寓意喜事连连、长生富贵等。

清·嘉庆　瓷器

蕉叶纹

蕉叶纹是传统瓷器装饰纹样，最早出现于商代晚期的青铜礼器上，商代四羊青铜方尊的肩和圈足由蕉叶纹装饰。商代早期，蕉叶纹是一种兽体的变形纹，其对称造型形似蕉叶。蕉叶纹用作瓷器装饰始于宋代，一般装饰在器物的颈部或腹底部。蕉叶纹于元、明、清代常绘于青花瓷上。蕉叶纹因器物的外形不同而呈现出不同的形态，有的瘦长优美，也有的圆润饱满。蕉叶纹作为装饰性纹样，有着独特美好的寓意。芭蕉叶大，寓意大业有成；芭蕉的果实同茎生长，寓意团结友好。

掐丝珐琅勾莲蕉叶纹花觚

觚为圆形，喇叭形长颈，鼓腹，高足，平底。它
依形分三层，上层与底层饰蕉叶纹和勾莲纹，中
层饰蝠纹、寿字纹、勾莲纹。釉色纯正，掐丝规
整，寓意生生不息、福泽延绵、吉祥美满。

清·乾隆

珐琅器

青花缠枝莲蕉叶纹天球瓶

瓶口小、直颈、圆腹似球，造型敦厚稳重，釉色细腻莹润，外有青花纹饰。外口沿饰卷草纹及如意云头纹，颈部饰蕉叶纹，肩饰卷草纹，腹部饰缠枝莲纹，足底处饰莲瓣纹，寓意大业有成、生生不息。

清·雍正

瓷器

桃纹

桃纹是代表中国福寿文化的吉祥纹样。桃被赋予许多神话色彩，神话传说中的蟠桃有使人长生长寿的功效。汉代出现以桃树为造型的灯具。唐代也将桃纹作为边、角纹样使用。宋代至元代，桃纹多与其他水果纹样组合成瑞果纹、花果纹。到了清代，桃纹已发展出多种吉祥寓意，如福寿双全、福山寿海、福寿吉庆等，常见于瓷器、服饰之上，还与佛手纹样、石榴纹样并称"三多纹"，寓意多福、多寿、多子。

杏黄色团折枝桃纹妆花缎

清·光绪 织绣

此缎常用作袍料，缎地为杏黄色，上织团状折枝桃纹，三个桃子为一组，果实外形圆整，枝繁叶茂，寓意长寿安康、纳福祯祥。

红色缎绣桃金斜万字云蝠八宝纹福星衣

明　织绣

以平金勾连万字纹为地纹，桃花桃实及蝙蝠衔万字、如意等点缀其间，面以十团蝙蝠八宝纹为主体纹饰。大红色缎地上铺满寓意福寿绵长的纹样，契合了福星的身份，蝙蝠、海屋添筹等纹样均为福禄的象征。

三多纹

三多纹是明清时期寓意吉祥的代表性纹样之一，分别以佛手、桃、石榴的形象寓意多福、多寿、多子。明代初期，饰有三多纹的瓷器开始崭露头角，以单色的釉里红、青花为主，勾勒细腻。到了清代，三多纹在继承了明代三多纹的特点的同时，有了浓淡层次的变化。在康熙晚期，粉彩瓷器制作工艺出现，勾边填彩的工艺极为精湛，还原了前述三种果实原本的色彩鲜明的特点，纹样的色泽变化更显自然。饰有三多纹的瓷器常用于皇家欣赏，以寄托多福、多寿和多子的祈盼。普及到民间后，三多纹真正实现了长盛不衰。

蓝色地福寿三多龟背纹锦

清·乾隆 织绣

此锦构图别具一格，且充满吉祥之意。以龟背形为骨架，在龟背形骨架内的四周填几何纹。花卉纹交错排列，锦群纹地上又饰佛手、石榴、莲房纹样。纹样以缠枝相连，层次分明，清晰规整，用色丰富、艳丽古雅，寓意多福、多子、多寿等。

大红色古钱三多寿字纹妆花缎

清·光绪 织绣

古钱纹为底纹，福寿三多纹为主要装饰纹样。古钱纹呈现四方连续状排列，福寿三多纹作错位复制展开状，铺满整幅画作。寓意财源滚滚、多子、多福、多寿。

卷草纹

纹样简介

卷草纹是以藤蔓植物为主的装饰纹样，因盛行于唐代，故名"唐草纹"，又有"蔓草纹""忍冬纹""缠枝纹"等异称。在唐代敦煌石窟中，卷草纹以条带形对石窟内的壁画有秩序地进行划分。卷草纹因具有连绵不断的造型特点，被赋予连绵不绝的吉祥寓意，加上流畅且多变的装饰效果，使它一直流行至清代。清代卷草纹常与花卉纹组合，既贯穿纹样整体，又独立呈现繁复富丽的效果，被大量应用于服饰、家具、瓷器上，寓意万代生生不息、茂盛蓬勃。

蓝地蔓草花纹锦男帔

帔直领，对襟，宽袖，裾左右开。锦面工艺精细，以相同的蔓草、朵花组成左右对称、上下相对、横向排列的纹样，采用两晕和间晕的退晕方法，令纹样更加富丽典雅，寓意生机勃勃、福寿延绵。

清·乾隆 织绣

葡萄纹

纹样简介

葡萄纹是汉代随丝绸之路传入中国的纹样，最早见于东汉。唐代，葡萄纹在锦缎、壁画、铜镜上的应用已十分普遍，此时的葡萄纹多是辅助纹样，如著名的海兽葡萄纹铜镜。在明清两代，葡萄纹已作为主纹出现，表现为累累的果实，或加上繁复的葡萄藤蔓，具有较强的装饰性，寓意繁盛、多子多福，被广泛应用于瓷器、服饰等。

雪青色牡丹葡萄纹花缎

清·光绪 织绣

此缎常用作被面及衣料，织面平滑有光泽，纹样繁缛，工艺精良。缎地为雪青色，上饰葡萄纹、牡丹纹，寓意子孙满堂 富贵吉祥。

蝉纹

纹样简介

蝉纹是中国古代较早使用的昆虫纹样之一，在商代安阳殷墟墓出土的青铜器上已出现无足蝉纹、有足蝉纹、变形蝉纹。蝉纹以主纹或辅助纹样被应用于酒器、食器和兵器上，其基本特征被延续至清代，并应用于铜器、玉器等，营造出庄严、肃穆、原始、神秘的氛围。蝉纹寓意纯洁、永生，《史记·屈原列传》曾赞扬屈原"蝉蜕于浊秽，以浮游尘埃之外"。

掐丝珐琅蝉纹鼓丁双耳三足盖炉

炉为仿古鼎式，双冲耳，三柱足，口沿及双耳镀金。炉口沿下一周饰兽面纹，腹和三足施花瓣锦地，上饰蝉纹，寓意死而复生，羽化登仙。

清 珐琅器

竹纹

竹纹是雅俗共赏的纹样之一。竹，宁折不屈，因象征高风亮节的品质被古代文人所推崇，古人常用竹自喻和喻人。以竹为单独题材进行绘画始于唐代，到了宋代，竹纹被应用于磁州窑陶瓷上，一直到明清时期，竹纹已然成为瓷器、建筑上的常见纹样，常与梅、兰、菊组合作为装饰纹样。

斗彩竹纹竹节式盖罐

清·康熙　瓷器

罐身以凸弦纹为界分成三段，呈竹节形。器盖亦呈竹节形，上、下缘凸鼓。器盖及罐身竹节处均以连珠纹装饰成竹根点斑，通体绘多组竹纹，竹叶填绿色淡彩。

灵芝纹

灵芝纹是寓意吉祥的瑞草纹样，灵芝珍贵难得，民间视其为"仙草"，赋予它许多神话色彩。宋代，如意吸收灵芝的特点以增强美感，灵芝纹也开始装饰在器皿上。在明清两代，灵芝作为瑞草纹样开始被使用，灵芝纹被广泛应用于瓷器和家具上，寓意长寿富贵、如意吉祥。灵芝纹多与水仙、寿石、天竺等纹样组合，形成灵仙祝寿的主题纹样。

斗彩团灵芝纹碗

碗撇口，直腹，圈足。碗外壁绘四组两两相对的团状灵芝纹，间以对称的花草纹，形神俱肖，鲜艳莹澈，寓意如意吉祥、长寿富贵。

清·道光　瓷器

葫芦纹

葫芦纹是中国传承千年的吉祥纹样，古时葫芦就已是蔬菜和药物，也用作酒器、水器及浮水器。葫芦纹最早发现于新石器时代的马家窑文化彩陶上。汉代到魏晋时期，葫芦的功能被夸大和神化，葫芦纹被广泛应用。到了明清时期，葫芦蕴含的意义越来越丰富，葫芦纹成为寓意福禄、吉祥、辟邪、子孙繁荣等的吉祥纹样，常被应用于服饰、瓷器、铜器上。

青缎绣葫芦平金元寿李铁拐八仙衣

清　织绣

清代戏剧八仙庆寿中的服装，敞胸对襟，宽袖，扎腰巾，锦面饰团寿纹和葫芦纹，下摆及衣袖边沿为万字纹地，上饰蝠纹、云纹，寓意健康长寿、万事顺遂。

牡丹纹

花鸟语

牡丹纹是中国传统吉祥纹样之一，始于魏晋时期，历经数代，久盛不衰。在故宫，牡丹纹随处可见，多用作主纹，装饰在服饰、瓶、碗、盘、罐等物品上，寓意富贵吉祥。清代瓷器上的牡丹纹更为丰富多彩。牡丹纹也可与其他花鸟纹样进行各种组合，利用谐音或隐喻来表现其特殊寓意，如富贵长寿、富贵满堂、富贵长春、富贵平安、富贵团圆等，如此多样的形式说明牡丹纹在清代纹样中很受重视。

079

画珐琅牡丹纹瓶

瓶通体以天蓝色珐琅釉为地，腹部三面葫芦形开光，内施黄釉为地，彩绘图案为大朵折枝牡丹花头各一朵。开光外饰缠枝莲花纹，近足处做开光，纹饰同腹部开光，寓意吉祥富贵、国泰民安。

清·康熙
珐琅器

墨绿色勾莲八宝牡丹纹妆花缎

清·道光 织绣

此缎以大朵牡丹为主纹，花头之下以暗纹缠枝连接，枝叶为传统卷草纹，间饰八宝纹，构图饱满，纹样主次相衬，色彩丰富，寓意繁荣昌盛、富贵吉祥。

缠枝莲纹

缠枝莲纹是装饰传统瓷器的吉祥纹样之一，是缠枝纹中应用最为广泛的一种。缠枝纹常因样式与卷草纹、忍冬纹相近而被混淆。缠枝纹起源于汉代，在魏晋南北朝时期，缠枝纹与忍冬纹结合，到了唐代，忍冬缠枝纹发展出卷草纹。而花卉题材的缠枝纹在宋代开始流行，发展出以莲花为主题的缠枝莲纹。至明清时期，缠枝莲纹作为吉祥纹样流行，"莲"字与"连"字同音，寓意连绵不断，具有美好的含义。莲花题材的纹样除缠枝莲纹外，还有折枝莲纹、并蒂莲纹、莲池纹等表现形式，它们都被大量应用在瓷器、织绣上，是皇家和百姓都非常喜爱的纹样。

绿色缠枝莲纹织金缎

清·乾隆 织绣

此缎为官方丝织品，于绿地上织缠枝莲纹。莲花硕大饱满，周边饰有翻卷的藤蔓。纹样用片金显色，华丽淡雅，寓意吉庆。

蓝色缂丝三蓝勾莲纹袍料

清宫女性的袍料，以勾莲纹做满地，上饰团状勾莲纹，两肩各一团，前身、后身分别饰三团，共八团。纹样以三蓝绣工艺绣制，以多种明度不同的蓝色进行搭配，虽只有一种蓝色相，却能呈现出丰富的层次。纹样整体繁复优雅，寓意吉庆如意、连绵不断。

清·道光

织绣

宝相花纹

宝相花纹出现于魏晋南北朝，是汉族传统的吉祥纹样之一。它是以莲花和牡丹为原型，再加上人们的想象力，产生展示形式美的纹样。宝相花纹盛行于唐代，应用于织锦、金银铜器、壁画上。在唐代，宝相花纹受不同文化的影响经历了复杂的演变，它与不同花卉纹样"嫁接"，结构由简入繁，形成了"四方八位"的圆形放射状的花型，风格也日趋华丽。到了明清时期，宝相花纹发展成熟，应用于瓷器、珐琅器上，也成为宫廷建筑中旋子彩画的主要元素，寓意圣洁吉祥、幸福圆满等。

掐丝珐琅宝相花纹椭圆盘

盘为椭圆形，浅腹，以浅蓝珐琅釉为地，盘内中心饰宝相花纹，周边饰缠枝花卉纹，以中心对称构图，繁中有序，疏密有致。整体端庄华丽，寓意美满和谐、圣洁高贵。

清·乾隆

珐琅器

彩鳞宝相花纹锦

皇室御用纹锦，鳞纹锦地，以菱形为纹样界格，内填饰宝相花纹、花叶纹、万字纹。整体严谨规整又富于变化，古典温润，寓意尊贵、吉祥。

清·康熙 织绣

梅花纹

纹样简介

梅花纹始见于战国时期，于宋代开始流行，这得益于文人墨客和百姓将对梅花人格化情感的喜爱注入了此纹样。梅花可在严寒天气下盛放，又可老干发新枝，因此被视为顽强不屈、品格高洁、不老不衰的象征，在"岁寒三友"和"花中四君子"中均占有一席之地；梅花有5个花瓣，可代表五福——福、禄、寿、喜、财；梅花还被赋予了报春传喜、平安吉祥之意。

画珐琅冰梅纹菊瓣式执壶

壶体为扁圆形，曲流，弯柄，壶身及盖均制成菊瓣式。身、曲、柄三者比例恰当，口盖吻合，通体为冰裂纹地，上饰梅花纹，犹如冬季漫天梅花之景，寓意吉祥平安、五福临门。

清·乾隆
珐琅器

月白色缂丝水墨梅花纹灰鼠皮衬衣

清·光绪 织绣

此衣圆领，大襟右衽，不开裾，内衬灰鼠皮里。衣面通身缂织绘画式折枝梅花纹，姿态秀丽端庄；月白色地令纹样更添清新素雅之感，宛若水墨画浑然天成，凸显寒梅傲雪的高贵品格。

洋花纹

纹样简介

洋花纹是清代十分流行的纹样。随着与西方贸易交流的日益频繁，各种西方织物纷至沓来。无论是整体造型还是细节，这些织物上的花纹均有西方艺术风格的影子，因此被统称为"洋花纹"。其质感、立体感和空间感均较强，带来了前所未有的视觉效果，风格独树一帜，被广泛应用于宫廷的服饰、瓷器、建筑上。

月白色洋花纹妆花缎

此缎为月白色素地，上饰纹样大概为18世纪初西方纹饰风格，多种花叶、花朵随意交错排列，大小、形状、姿态各异，整体繁缛华丽、色彩鲜亮。

清·乾隆·织绣

酱色地串枝大洋花纹金宝地锦

清·乾隆 织绣

此锦为酱色素地，上饰纹样为串枝花卉纹，借鉴西方写实绘画方式，细致描绘花、叶的形态，形成别具一格的风格，整体典雅瑰丽。

四季花卉纹

四季花卉纹是传统装饰纹样之一，即一年四季的花卉并为一景的纹样，流行于宋代。当时的妇女喜穿戴绣有四季景物纹样的服饰，如代表四季节气的春幡、灯球、竞渡、艾虎、云月等，代表四季植物的桃、杏、荷、菊、松等，四季花卉纹因而得名"一年景"。四季花卉纹至清代，多用代表四季的花卉，花卉的种类繁多，纹样繁复华贵的效果迎合了清代女装追求奢华、个性的风尚。四季花卉纹除应用于服饰外，在瓷器、建筑上都有广泛应用，寓意一年四季繁荣昌盛。

柿红盘绦朵花宋绵

明·洪武 织绣

宋锦以盘绦构成的六边形几何框架为纹样界格，内填朵花，以海棠花、勾莲、秋菊、蜀葵花为主花，周边填织龟背、锁子、古钱、双矩、万字纹。构图布局均衡，美观大方，色彩富丽典雅，层次分明，寓意富贵吉祥、高贵圣洁。

雪灰色缎绣四季花篮棉袍

清宫后妃吉服，大襟右衽，马蹄袖，裾左右开，雪灰色素缎面料，通身饰由二十余种四季花卉组成的花篮纹样，间有杂宝纹、草虫纹。石青色领、袖，上绣平金凤鸟纹，下襟绣江崖海水纹，间饰杂宝纹。整体繁复雅致，寓意富贵吉祥、太平盛世。

清·乾隆

织绣

团花纹

团花纹是我国经典装饰纹样，其根本特征在于"圆"的结构，"圆"是融合中华民族的文化、意识、理想的形状，如"天圆地方""方圆之道""团团圆圆"等。团花纹的演变与政治、文化、经济的发展有关。南北朝时期的团花纹带有浓郁的宗教特色。唐代的团花纹以盛开的百花体现经济繁荣。宋代的团花纹呈现含蓄温婉的特点。到了清代，团花纹开始盛行，融入了动植物纹、吉祥纹等纹样，繁复精美，被广泛应用于服饰、瓷器上，成为清代女性服饰的特色纹样，寓意团圆、富贵、吉庆等。

绿地喜相逢八团妆花缎

清 织绣

豆绿色素缎地，上绣由团状对蝶和花卉组合而成的团花纹，其组合形式称为「喜相逢」，寓意相濡以沫。

斗彩如意耳蒜头壶

瓶口呈蒜头状，束颈，溜肩，圆腹，圈足，对称
如意耳。通体以斗彩装饰，纹样丰富。蒜头口上
绘折枝花卉纹。颈共有三层纹饰，从上到下依次
为卷草纹、朵花及蕉叶纹。腹部绘六组折枝花卉
团花纹，间以勾莲纹，腹底绘变形莲瓣纹，寓意
富贵吉祥、太平繁荣。

清·雍正

瓷器

菊花纹

菊花在我国已有三千多年的栽培历史，古人认为菊花能轻身益气，是长寿的象征。诗人、画家以菊花为题材吟诗作画，赞其"风劲香逾远，天寒色更鲜"，称它为"花中隐士"。在唐代，菊花纹已开始被应用于服饰上。在宋代，人们喜花卉纹，菊花纹因具有清新、典雅的特色，成了当时的流行纹样，被广泛应用于服饰、瓷器、家具上，还被赋予吉祥、长寿的寓意。到了清代，菊花纹隽美多姿，雅俗共赏，深受文人雅士喜爱。华丽娇艳、写实工细是清代菊花纹的典型特征。

品月色缎绣浅彩整枝菊花纹袍料

清·光绪 织绣

宝蓝色缎地，上绣多种样式的折枝菊花纹，寓意高雅、长寿。绣工精湛，纹样颇具立体感，活灵活现的花朵仿佛溢出了绣面。

兰花纹

兰花是我国的传统观赏花卉，寓意淡泊清雅，被誉为"花中君子"。使用兰花纹装饰陶瓷始于宋代，兰花纹的文化寓意在明清时期逐渐丰富及成熟。兰花纹是明代花卉纹样代表之一，因寓意高洁、清雅而被大量应用于青花瓷上。清代，兰花纹与其他纹样组合，吉祥寓意更加明显，如兰花松鹤纹、兰芝纹、喜鹊兰花纹、兰花吉祥纹等，它们被广泛应用于瓷器、织绣、家具上。

明黄色缎地，满地寿字纹，上绣兰花纹，寓意年高德劭、淡泊高洁。刺绣者使用减淡手法处理花叶颜色，使兰花的层次富于变化。

明黄色芝麻纱绣水墨兰花金团寿字纹氅衣料

织绣

清·光绪

西番莲纹

西番莲纹是中西文化相融合而产生的装饰纹样。明代，西番莲纹传入中国，它在西方纹样中的地位等同于中国的牡丹纹。西番莲原产于南美洲，花朵奇艳，花瓣层层叠叠如重楼宝塔，似莲又似菊，花冠外围多密集的花丝，花药能转动，故又名"转心莲"。西番莲纹集合了中式的缠枝纹和西方莨苕叶样式各自的特点，形成了极富张力的花卉纹样，至清代开始流行，发展出折枝、缠枝、莲托八宝等多种样式。西番莲纹与莲纹有异曲同工之处，均寓意清正廉洁、连绵不断，象征纯洁善良的女性，被广泛应用于家具、瓷器上。

画珐琅西番莲纹棱式盒盖

清·康熙 珐琅器

盖为八瓣葵花状，以浅紫色为地，上饰宝相花纹、西番莲纹。花朵盛开，圆润饱满，呈放射状，整体华丽而和谐，体现出稳定之美，寓意幸福美满、圣洁。

海棠花纹

海棠花纹是传统吉祥纹样。海棠在秦汉时期已开始由人工栽培于园林中供人欣赏，海棠花被誉为"花中贵妃"。海棠花纹在唐宋时期发展到鼎盛阶段，以图案与纹样的形态被应用于服饰、瓷器、建筑上，其中，海棠式的瓷器花口、建筑中的海棠窗格和海棠洞门已成为中式风格的代表性元素。在明清时期，因海棠的"棠"与"堂"同音，海棠花纹与不同的纹样组合，产生了不同的吉祥寓意：海棠花与玉兰花、牡丹花、桂花组合，寓意"玉堂富贵"；与菊花、蝴蝶组合，寓意"捷报寿满堂"；与柿子搭配，寓意"世代同堂"。它们成为人们喜闻乐见的吉祥纹样。

粉色纱绣海棠纹单氅衣

清代后宫嫔妃的夏季便服，直身式袍，圆领，大襟右衽，袖长及肘。粉色素纱地上饰团状海棠花纹，多重衣边，缎边饰折枝兰花、莲花、菊花、万字曲水、盘长、回纹。整体构图疏朗而不失丰富多彩，绣工精湛，寓意四季吉祥，多福多寿。

清·光绪 织绣

花鸟纹

纹样简介

花鸟纹是传统瓷器装饰纹样之一，起源于唐代，其主要形式为缠枝花鸟纹，追求平衡和对称，有成双成对的特点。宋代，花鸟纹进入鼎盛时期，追求情景交融的写意风格和充满生机感的画面，成了宋瓷的流行纹样。明清时期，花鸟纹朝写实的工笔画方向发展，精致繁巧，纹样选材上突出吉祥寓意，多表现凤凰、喜鹊、鸳鸯、牡丹花、桂花、莲花等，内容丰富，结构多样，寓意富贵、安康、兴旺等，被广泛应用于服饰、瓷器等上。

成化款斗彩花鸟纹碗

此碗模仿明代成化年间的斗彩瓷器，撇口、深弧腹，无圈足。外壁施斗彩装饰，腹部饰花鸟纹与团花纹，形制秀美，纹饰简明，色彩鲜丽，寓意爱情美好、生活幸福。

清·康熙

瓷器

红色地花鸟纹锦

此锦工艺精湛，红色锦地上饰菊花、锦鸡、花卉纹作四方连续排列，纹样层次分明，清晰规整，寓意丰衣足食。

清·同治　织绣

凤纹

纹样简介

凤纹是传统吉祥纹样之一。凤为凤鸟，是古代传说中的吉祥神物，为百鸟之长。凤作为纹样最早出现在商代青铜上，具体表现为以旋涡纹、云雷纹为背景的夔凤纹，庄重神秘。商代殷墟妇好墓的玉凤展示了凤纹的雏形：花冠，短喙，短翅，双长尾。秦汉时期，凤纹借鉴了孔雀、锦鸡的外形特点，形象已开始具象化，并被应用于织绣、铜器、玉器、建筑上。隋唐时期，文化艺术兼收并蓄，凤纹被注入了华美丰满、气韵生动的时代风格。凤纹从宋代开始用于表达吉庆如意，形成了百鸟朝凤、凤衔牡丹、鸾凤和鸣等纹样，寓意太平盛世、祈福、仁德等。明清时期，凤纹有了程式化的标准定形，其外形纤细优美，绚烂华丽。

五彩凤穿花纹梅瓶

瓶唇口外撇，短颈、溜肩，腹下渐收至底。肩部一周绘云头花卉纹，瓶身绘凤穿缠枝牡丹纹，近底处一周绘变形石榴纹，纹样繁复，色彩艳丽，寓意富贵幸福、光明美好。

瓷器·明·嘉靖

石青纱缀绣八团夔凤纹女袍料

石青色素地，上绣八团夔凤纹——由缠枝勾莲纹
与对飞夔凤纹组成，以缉线绣成。缉线匀细，绣
工精美，色彩搭配得当，柔和明丽，寓意祈福纳祥。

织绣　清·乾隆

鹤纹

鹤纹是福寿文化中的代表纹样之一。鹤被誉为"仙禽"，寓意长寿。鹤纹在汉代被应用于瓦当和石画像上，形式简洁概括。唐代，鹤纹开始被应用于瓷器上，其中以越窑青瓷的白鹤祥云纹罐最为著名。白鹤祥云纹习称"云鹤纹"，具有姿态优美、气韵生动的特点。宋代，鹤纹一改唐代的繁复风格，变得简洁、自然，其神化寓意加强，宋瓷中出现了仙人骑鹤纹样。明清时期，鹤纹开始由神化走向贵族化，成为一品文官服饰的专用纹样，同时还被应用于瓷器、建筑等上，常与桃、松纹样组合，寓意延年益寿、吉祥如意。

122

红地蓝料彩朵云粉鹤纹葫芦式盒瓶

瓶体为葫芦形，上近似圆形、下近似半圆形，两侧饰有螭耳。红色釉面上绘云鹤纹，鹤身用冰裂纹装饰，色彩浓重鲜艳，纹饰绵密，寓意长寿安康、平步青云。

瓷器

清·嘉庆

杏黄色地松鹤纹织金锦

清·乾隆　织绣

此锦采用杏黄色素地，上织有松纹、鹤纹，纹样上下交错排列。层层相叠的松枝中，仙鹤翱翔，寓意吉祥和顺、长寿安康。

鹦鹉纹

鹦鹉纹是传统瓷器装饰纹样之一。唐代，鹦鹉由外域进献而来，其奇姿鲜羽、聪慧能言的形象受到王公贵族的喜爱。唐玄宗时期，鹦鹉纹开始兴盛，饰于金银器、铜镜、瓷器、织绣上，以唐代鹦鹉纹提梁银罐上的鹦鹉纹为代表。宋代，鹦鹉纹形式趋向丰富，与各类花草植物纹样搭配组合，如鹦鹉口衔瑞草花卉，寓意吉祥。明清时期，瓷器上的鹦鹉纹迎来新的春天，五彩色釉使鹦鹉的形象更加鲜明可爱，寓意吉祥、健康、爱情美满。

古铜色地团龙鹦鹉纹织金锦

清·光绪 织绣

此锦为古铜色缎地，以金勾线，绣团龙纹、鹦鹉纹。鹦鹉头尾相连，环抱成团，间饰卷草牡丹纹，纹样层次分明，艳丽而古雅，寓意吉祥和谐、美满幸福。

燕纹

燕为益鸟，古称"玄鸟"。燕纹始见于春秋时期的青铜器上，秦代，燕纹被应用于建筑瓦当上。东汉的青铜器"马踏飞燕"为国宝级文物，其后各代均用燕纹装饰器物，寓意吉祥好运、春光美好。至清代，燕纹开始具有独特的寓意，如纹样"杏林春燕"，"杏"字与"幸"字同音，"春"代表"春闱"，寓意金榜题名、开科取士。

绿色杏林春燕纹线绸

此绸为绿色素地，上绣燕纹、折枝杏花纹，两者交错连续排列，燕姿态各异，飞于杏林之中。此绸为宫廷所制，寓意求贤若渴、好运吉祥。

清·同治　织绣

鸳鸯纹

鸳鸯纹是传统工艺品的装饰纹样之一，早在汉代，鸳鸯就被绣在纺织品上，寓意纯洁的爱情或美满的婚姻。唐代，鸳鸯纹多和莲池、荷塘纹样相结合，莲池鸳鸯纹成为一种固定组合，被应用于织绣、金银器和三彩陶器上。莲池鸳鸯纹也被称作"满池娇"，在元代青花瓷器上一度盛行。至明清时期，鸳鸯纹延续了以往的莲池鸳鸯纹的表现方式，表现手法更加写实细腻，纹样形神兼备、雅致柔美，寓意吉祥和纯洁的爱情。

掐丝珐琅鱼莲鸳鸯图尊

清　珐琅器

此尊为酒器，圆形，口沿外折，宽肩，腹内收至底。颈肩为珍珠地，饰云头花卉纹，腹底饰海水纹，腹部绘莲池鸳鸯纹，表现一对鸳鸯游弋在莲池中，顾盼生情，被莲花所围绕，寓意婚姻美满、幸福长久。

喜鹊纹

喜鹊纹是民俗文化中的吉祥纹样之一。唐代前，喜鹊只被称为"鹊"，在唐代被赋予兆喜功能，为吉祥鸟，民间才出现"喜鹊"这一名称。喜鹊纹在宋代开始被应用于瓷器上，风格古朴深沉、素雅简洁，表达人们对于喜事、好运的追求。喜鹊纹在兆喜功能的"加持"下，流行至清代并发展到高峰，在宫廷、民间都较为流行，多与梅花、竹子、梧桐、桂圆纹样组合，寓意喜上眉梢、竹梅双喜、同喜、喜报三元等。

黄地粉彩梅鹊纹盘

清·同治　瓷器

此盘为同治皇帝的婚宴餐具，饰梅鹊纹四组，盘心一组折枝梅上绘两只喜鹊，其他三组折枝梅上各绘十只喜鹊。喜鹊姿态各异，三组构图呈环抱式，寓意吉祥喜庆、婚姻美满。

孔雀纹

纹样简介

孔雀纹是传统吉祥纹样之一。孔雀是珍禽之一，在神话传说中是凤凰的化身，姿态优雅，尾羽华丽，象征女性的美貌及爱情。孔雀纹在唐代开始被应用于瓷器上，以唐代长沙窑青釉褐绿彩上的孔雀纹为代表，构图简洁，笔法简练，表现还较稚拙。宋代，孔雀纹的应用明显增多，相关题材形式丰富，如孔雀戏莲纹、孔雀衔莲纹、孔雀衔瑞草纹等，布局讲究，风格华贵。明清时期，孔雀纹的寓意更加突出，孔雀和牡丹花纹成了固定组合，主要被应用于瓷器、服饰上，寓意吉祥富贵、贵上加贵。

蓝色缎打籽绣金边孔雀纹葫芦式荷包

清 织绣

荷包为葫芦状，上小下大，上为勾莲花瓣外形，内绣勾莲纹、葫芦纹。下为圆形，内绣单只孔雀，孔雀羽翎舒展，构图对称，整体色彩鲜艳靓丽。纹样为勾莲与孔雀的组合，寓意吉祥如意、庇佑平安。

锦鸡纹

锦鸡纹是传统装饰纹样之一。锦鸡又称"金鸡""玉鸡",为吉祥之物,体态优雅,全身有彩色羽毛,光彩夺目。唐代织绣上的凤纹主要以雉鸡为原型。北宋神宗后祎衣像中,服饰上的翚雉的原型为红腹锦鸡。明清时期,锦鸡纹开始流行,"鸡"的谐音为"吉",锦鸡纹多作为瓷器上的吉祥纹样,常与牡丹花、梅花纹样结合,寓意大吉富贵、锦上添花。清代,锦鸡纹被用于二品文官补上,寓意刚正不阿、守耿介之节。

红色素缎缀平金银绣锦鸡纹方补男官衣

清·光绪　织绣

二品文官官衣，圆领，大襟右衽，宽身阔袖，两侧开裾。胸前和背后各缀方补一块，石青色素地，上饰金银绣锦鸡纹、江崖海水纹，锦鸡展翅立于湖石之上，左右饰花卉纹。方补边框内绣回纹、花卉纹装饰。官补金彩交辉，彰显官员威仪。

龙纹

瑞兽谱

龙纹是集祥瑞寓意、皇权标志、民族文化于一体的象征性纹样，龙作为纹样最早出现在商代青铜礼器上。在先秦各个时期，龙纹形式各有不同，发展到秦汉时期，龙的形态基本固定，由头、角、四爪、长身构成。唐宋时期，龙纹逐渐程式化，并成为象征皇权的专属标志。明清时期，龙的外形增加了威严、华贵的特点，龙纹的造型和构图有了规定，龙纹多被应用于宫廷建筑、服饰、金器、玉器、陶瓷等上。

黄色缂丝万寿字云龙纹龙袍料

袍料成衣后为大襟右衽式，明黄色缎地，前后胸、两肩处绣正龙纹，下襟绣行龙纹，通身间饰五彩云纹及万寿字纹。织工精细平整，图案设计严谨，主题纹饰突出，寓意万寿无疆、国泰民安。

清　织绣

红色描金银龙戏珠纹斗方绢

清宫御制方绢，用于典礼节庆之日，赐王公大臣，以显皇恩浩荡。方绢为朱红色绢面素地，绢心饰火珠纹，绢边沿饰五龙，分一只正龙、四只行龙，间饰如意祥云，突显威武庄严，染色艳丽典雅，寓意龙恩浩荡、国泰民安。

织绣　清·乾隆

绛色纱缀绣八团彩云蓝龙纹女单龙袍料

清·乾隆 织绣

清代皇孙福晋的吉服用料，以绛红色实地纱素缎为地，缀绣团龙纹。团花分正龙纹、升龙纹，与火珠纹、五彩云纹、海水纹组合，构图新颖别致，绣工细致入微，寓意吉祥安康、福山寿海。

龙凤纹

纹样简介

龙凤纹是龙凤组合、寓意祥瑞的瑞兽主题纹样。龙凤纹早期在商周时期的青铜器上出现，战国帛画的龙凤图案描绘了龙凤引导人们脱离俗尘、升达仙土的情景。汉代动物纹样流行，龙凤纹在服饰和器物上的应用逐渐增多。后各代对龙凤纹均有应用，清代的龙凤纹在形制上更加清晰，寓意阴阳和谐、婚姻美满、求吉祈福，并从宫廷流向民间，成为婚俗中常见的吉祥纹样。

143

黄色绸绣龙凤双喜纹夹怀挡

清宫喜宴用品，以黄色绸为地，上绣双喜字、金龙，五彩凤，间饰祥云、仙鹤、梅花鹿、八宝、蝙蝠等，边饰为缠枝葫芦花卉、双喜字、万字曲水纹，纹饰构图饱满，寓意喜庆吉祥、如意、长寿等。

织绣

清·光绪

蓝色地金银龙凤三多纹织金缎桌面料

清·光绪　织绣

用于装饰宫廷喜宴桌面，藏蓝色缎地上饰金织绣戏珠龙纹、凤衔三多纹，边饰八宝纹。纹饰构图对称工整，寓意吉庆、多子多福。

狮纹

纹样简介

狮纹是民俗文化中的传统瑞兽纹样之一，但狮子并非中国本土动物，而是西汉时由外使进贡而来的，随后在中国得到应用与发展。传说中狮纹具有辟邪消灾的功能，被装饰于器物之上。狮子文化于元代开始流向民间，每逢喜庆隆重会典，都有耍狮之戏。到明清时期，狮纹应用非常广泛，建筑、家具、瓷器、玉器上都有出现，形象由威猛强悍转化为喜闻乐见的吉祥纹样，被赋予吉祥平安、招财纳福、官运亨通等寓意。

五彩狮纹油槌瓶

瓶敞口，细长颈，圆腹，白釉上施五彩纹饰，口沿处饰冰梅纹纹带，颈部绘缠枝莲锦地，颈、肩相接处饰如意纹一周，近底处为变形莲瓣纹，腹部饰狮纹，其形象细腻生动，似要一跃而出，寓意吉祥平安、吉庆绵绵。

清·康熙

瓷器

红色地双狮戏球纹锦

锦地为花卉纹，绣有宝相纹、勾莲纹，锦边饰卷草夔龙纹，锦地开光，内填双狮戏绣球纹，周边绣祥云、灵芝、杂宝纹，寓意风调雨顺、吉祥喜庆。

清·光绪 织绣

夔龙纹

夔龙纹是传统装饰纹样之一，常见于古代钟鼎器物上。夔龙是古代传说中的奇异神兽，有控制风雨的能力，仅有前足，形似龙但不属于龙。夔龙纹是商周时期青铜礼器上的主要纹样之一。而在宋元时期，夔龙纹的应用未曾发现。明清时期，随着仿古文化的兴起，夔龙纹重新在瓷器、玉器、珐琅器上出现。夔龙纹造型抽象简洁，寓意风调雨顺、辅弼良臣等。

黄色地夔龙富贵纹锦

缠枝牡丹纹锦地，回形夔龙纹交错穿插其中，锦群细密，对比强烈，红花绿叶满地金，富丽堂皇，寓意吉祥富贵、兴旺显耀。

清·乾隆 织绣

掐丝珐琅夔龙蕉叶纹出戟双耳方炉

此炉为仿古作品，方形、敞口、直腹，龙首如意云纹双耳。腹部出戟以回纹装饰，腹部开光内饰一对夔龙纹，口沿和足底饰蕉叶纹，器形工整，掐丝精细，寓意权威、尊贵。

珐琅器

清·乾隆

掐丝珐琅开光夔龙纹三足水丞

文房用具，用以贮水，罐式，凸口，腹鼓，莲瓣底座，如意形三足。红色釉地，上开葵形，内填夔龙纹，间饰卷草花卉纹，寓意权威、尊严、辅弼良臣。

清 珐琅器

蝠纹

纹样简介

蝠纹是明清祥瑞文化中的代表纹样之一，因"蝠"字与"福"字同音，蝠纹成为大众乃至皇家贵族喜爱的吉祥纹样。蝠纹的使用可追溯至战国时期的青铜器。唐宋两代时，蝠纹多表现为抽象艺术化，如蝠式玉佩、蝠纹铺首等。到了清代，蝠纹的热度一度达到顶峰，它被大量应用在服饰、瓷器、建筑、家具上，有丰富的寓意，如五福捧寿、福寿无边、洪福齐天、福缘善庆等。

155

青花矾红彩云蝠纹直颈瓶

瓶小口，直颈，圆腹，圈足。口沿绘回纹、如意
云头纹一周，底部绘海水纹，通身以青料绘祥云
纹，以矾红绘蝠纹。红蝠与祥云相配，寓意洪福
齐天。

清·宣统

瓷器

葱绿八团云蝠妆花缎女夹袍

福晋所穿夹袍，袍面在绿色缎地上织云蝠八宝纹八团，团花以牡丹花为中心，五蝠分别衔银锭、灵芝、如意、菊花、珊瑚分布于四周、八宝纹、祥云纹织于其间。团花色彩丰富，寓意本固枝荣、富贵吉祥。

织绣　清·乾隆

鱼纹

鱼纹是民俗文化中寓意吉庆的动物纹样之一。早在新石器时代，人们就使用以鱼为图腾和装饰的彩陶，以此祈望部落繁荣富足。秦汉时期，人们认为鱼是可通地府幽冥的灵媒，鱼纹开始被大量应用在厚葬礼仪中的器物上，还有鱼跃龙门的神话传说。而唐代后，鱼的神性逐渐弱化，鱼纹开始流向民间。清代，鱼纹的吉庆寓意被不断地强化，鱼纹常被用来装饰生活器物，如瓷器、服饰、金银饰品等，人们用其谐音来表达年年有余、连年有余、吉庆有余、金玉满堂等吉祥寓意。

黄地粉彩花卉鱼纹瓶

瓶撇口，长颈，溜肩，圆腹，圈足外撇。外壁施黄地粉彩绘，颈部饰回纹、蕉叶纹，底部饰莲瓣纹一周，腹部绘双鱼衔花纹、牡丹纹，周围绘各式缠枝花卉纹。纹样繁复富贵，寓意吉祥和谐、富贵如意、世代昌盛。

清·乾隆

瓷器

香色鱼藻纹漳绒坎肩料

清代晚期后妃便服用料，衣型为圆领，袖长及肘，镶饰如意云头纹。面料为香色素线绸，有多层边饰，万字曲水地饰福寿纹、如意云头纹、万字纹，通身饰水藻金鱼纹，金鱼形态各异，如在水中自由地嬉戏，寓意富贵有余、连年有余。

清·光绪 织绣

麒麟纹

纹样简介

麒麟纹是寓意吉祥的瑞兽纹样之一。麒麟是古代传说中的瑞兽，虽长相凶恶，体表威严，但其实善良仁慈，被视为"仁义之兽"。人们对它的崇拜最早开始于春秋时期，其样貌没有定式，似鹿似马。麒麟纹发展到宋代，在李明仲的《营造法式》中有了详细图样，基本确立为狮形鳞身的形态，多被应用于公侯、驸马、武官的服饰上。明清时期，麒麟纹作为吉祥纹样应用十分广泛，常见于瓷器、建筑、家具上，寓意太平长寿、招财纳福、镇宅避邪等。

蓝色缎金线绣麒麟图挂屏

此屏为深蓝色缎质地，绣麒麟一只，周边饰梅花、菊花、太阳、海水杂宝纹。大面积金织，整幅画面热烈欢快，色彩鲜艳，寓意祈福纳祥、盛世久安。

清·乾隆　织绣

虎纹

虎纹是图腾文化的动物纹样之一。虎是原始社会图腾中的崇拜物，被奉为"山神"。虎纹始见于商代酒器、兵器、礼器和服饰上，是身份与权力的象征。战国时期，虎纹开始具有军事意义，如调兵遣将的虎符和虎印。虎纹一直属于官用纹样，被应用于官服、官府建筑、玉器等，象征威严、力量、公正。直到清代，虎纹开始逐渐民俗化，题材日益丰富，如布老虎、虎头鞋、虎头帽、虎年画等，寓意吉祥、喜庆、驱凶辟邪等。

红色纱绣云纹飞虎旗

此旗为宫廷戏曲中武将出场时用的道具，红色素地，上饰飞虎纹，飞虎张牙舞爪、威武凶猛，周围饰如意彩云纹，寓意如虎添翼、勇敢威武。

清　织绣

螭纹

纹样简介

螭纹是装饰古建筑的神兽纹样之一。古代传说中，螭是龙与虎的后代，是龙文化的典型代表之一。螭纹最早见于商周礼器、印纽之上，流行于汉代，常见于玉器上。螭纹后被应用于建筑和桥梁上，寓意镇住河水、四方平安。螭纹在建筑上的使用历史已有一千五百多年，明清时期，螭首是皇家建筑上的专用构件，如故宫中的汉白玉螭首。螭纹多用于瓷器、玉器、青铜器等，象征皇权，寓意吉祥。

蓝地粉彩云螭纹壁瓶

壁瓶半圆口，长颈，敛腹，连仿木釉器座，颈部对称置粉彩螭耳。口沿绘如意云头纹一周，颈部中间金彩书一「寿」字，其上绘蝠纹，腹部绘螭龙献寿，周围饰勾莲纹、缠枝菊花纹，近足绘连瓣纹，连仿木釉器座描金卷草纹。通身纹样繁复华丽，色彩艳丽，寓意福寿天成，吉庆如意。

清·乾隆 瓷器

海马纹

海马纹是典型的瓷器装饰纹样之一。相传海马是隋朝时西域的一种良马，能在结冰的湖面上奔跑，被誉为"龙马""龙驹"，这是古人对海马最早的认知。唐代已经出现了饰有海马纹的铜镜，发展中的海马演变为传说中的海怪异兽，海马纹在元代被应用在帝王仪仗旗帜上，象征昂扬向上、积极进取的精神。明清时期，海马纹最常见于瓷器和珐琅器上，在服饰和宫廷建筑上也有运用，如九品武职官补，寓意国泰平安、吉祥如意。

三彩海马八吉祥纹罐

罐短颈、丰肩、下部内敛、平底。外壁用素三彩装饰，颈、肩、腹下、近足底以四道弦线划分，颈、肩、腹下三处绘江崖海水纹、杂宝纹，腹部绘海马穿行于江崖海水、杂宝、花卉之间，寓意四海升平、四时吉庆。

清·康熙　瓷器

兽面纹

兽面纹是政权、族权的象征性纹样之一，是代表夏商时代特征的纹饰。兽面纹是饕餮抽象化的展示方式，饕餮是神话传说中的凶兽，长相狰狞，头大身小，具有贪吃的特点，是贪欲的象征。兽面纹用在夏商朝代祭祀活动中的青铜礼器上，用于乞求和取悦神灵，以期借助神力来支配事物。随着文明的不断进步，饕餮纹不再具有狰狞、威慑等寓意。明清时期，兽面纹因仿古文化的兴起，以新的样貌出现在皇家玉器、珐琅器上，作为皇权地位的象征和华美的装饰，也有招财纳福的寓意。

掐丝珐琅兽面纹英雄双管尊

清　珐琅器

尊体为双联式，主体为两组相同的管体，管为圆柱体，直腹，颈、足内弧。双管由一组神鸟和瑞兽相连，神鸟在上，直立于瑞兽头部。管体为蓝色回纹地，从上往下绘六组兽面纹。此尊为仿古作品，神秘多彩，寓意纳福迎祥、助长气运。

博古纹

万物生

博古纹是传统装饰纹样之一，"博古"得名于宋代的《宣和博古图》，该书记载了宋代所藏商代至唐代的青铜器物。自《宣和博古图》刊行后，博古纹即在书画、玉器、家具、建筑、木器中被广泛运用。后博古被引申为各种器物，如瓷器、玉器、盆景及棋琴书画等。博古纹发展至清代康熙时期达至极盛，其原因为博古纹具有浓厚的人文气息，被广泛应用于瓷器之上，寓意高洁清雅，深受文人雅士的追捧。

慎德堂制款粉彩博古图双螭耳瓶

瓶撇口，颈对称置两螭耳，鼓腹，圈足。外壁粉彩描金装饰，口沿、肩部及近足各绘如意云头纹一周，颈部绘宝相花缠枝纹，腹部博古纹饰吉磬、如意、灯笼、盆景等。纹样精美细致，色彩艳丽，寓意博古通今、高情逸态。

清·道光

瓷器

蓝色纳纱方棋博古纹女帔

清·康熙 织绣

帔直领，对襟，阔袖，纳纱绣面料。方棋格锦地，内填朵花、折枝花、夔龙、蝶纹，锦地上绣十二团博古纹，包括炉、瓶、盒、高足盘、瓜果、盆景等，配以蕉叶、荷叶等成团花。纹样层次分明，密而不繁，寓意万象更新、太平有象。

寿字纹

寿字纹是传统吉祥纹样之一。"寿"字是从甲骨文的"老"字和"畴"字演变而来的,铸于周代青铜礼器上。在秦代,"寿"字的书写实现了统一和规范,为追求健康长寿,寿字纹被应用于贵族的饰品上。唐宋时期,书法艺术流行,用文字装饰陶瓷遂成一时潮流,"寿"字便是主要的装饰性文字之一。明清时期,寿字纹逐渐演变为艺术化、图案化的吉祥纹样,同时演化出"喜"字、"福"字、"禄"字等文字的吉祥纹样,被广泛应用于服饰、瓷器、家具上,寓意长寿安康、吉祥喜庆等。

177

明黄色缂丝彩云福团寿纹女夹袍

清·乾隆 织绣

袍圆领，大襟右衽，马蹄袖，裾左右开。领、袖边以石青色绣喜相逢纹饰，袍面为明黄色缎地，通身绣织祥云纹、蝠纹、团寿纹，下摆饰江崖海水纹，寓意福寿齐天、幸福安康。

178

石青色缎钉绫蝶双喜纹帽头

石青色地，帽上饰双喜蝴蝶纹样，用各色米珠钉缀或刺绣而成，工艺精湛，色彩鲜艳。

喜字纹是由万字纹演化而来，寓意喜事连连、和美幸福。

清·光绪　织绣

灯笼纹

灯笼纹是以灯笼为题材的吉祥纹样，也称为"灯笼锦"，起源与传统节日元宵节观灯的习俗相关。灯笼纹首见于辽代夹缬，流行于宋代，常见于服饰织锦上，寓意平安、吉祥、丰收、喜乐。明清时期，灯笼式样繁多、异彩纷呈，宫灯更为华丽精巧、奢侈贵重，对应的灯笼纹也更加繁复精致，搭配多种吉祥宝物纹样和金织银镶等工艺，多被应用于宫廷节庆习俗应景的服饰上，寓意国泰民安、风调雨顺、五谷丰登、万寿无疆等。

杏黄色云团凤灯笼纹妆花缎

清·道光 织绣

杏黄色地，纹样以金线织边，绣团凤纹、五彩祥云纹、八边形和绣球形灯笼纹，灯笼纹内填小花朵、荷花、夔龙纹、华盖饰如意纹、双鱼纹、荷花纹。整体纹样繁复华丽，寓意纳吉添丁、繁盛、和谐。

绿色地灯笼寿字纹锦

绿色锦地，界格内填花卉、龟背纹。锦地开光，内填八边形灯笼纹，灯笼纹内填团寿纹，底部饰勾莲卷草纹，如意华盖饰杂宝纹，寓意招财进宝、多寿多子。

清·乾隆　织绣

八宝纹

八宝纹是清代传统吉祥纹样之一。八宝又被称为"八吉祥"，来源于寓意吉祥的八种器物，分别是法轮、白盖、金鱼、法螺、盘长、宝伞、宝瓶、莲花。八宝最早见于唐代敦煌纸绢绘画上，直至元代，八宝作为纹样被应用于瓷器上，寓意幸福、吉祥。明代，八宝纹也常见于青花瓷上。清代，八宝纹作为吉祥纹样被广泛应用于服饰、瓷器、金银铜器上，寓意吉祥幸福、快乐长寿、平安和谐等，体现了人们对平安幸福生活的无限向往及热切追求。

粉彩八宝纹大盆

盘沿口绘一周如意纹，腹部绘八宝纹，辅以绶带缠折枝四季花卉纹，盘心绘绿色缠枝花卉纹，中心对称构图，整体纹样疏密有致，寓意吉祥永恒、富贵绵长。

清·光绪 瓷器

暗八仙纹

暗八仙纹是民俗文化中的传统吉祥纹样之一，不同于其他纹样，它是一种带有神话寓意的组合型纹样，源于传说中的八仙所持法器，分别是葫芦、扇子、宝剑、莲花、花篮、渔鼓、横笛和笏板。暗八仙纹一直作为八仙的符号伴随着八仙出现，明末清初才脱离八仙成为独立纹样，逐渐民俗化，寓意逢凶化吉、招财进宝，深受民间家庭喜爱，常被应用于家具、建筑、服饰上。

紫色缂丝暗八仙纹白狐皮琵琶襟坎肩

清·光绪 织绣

紫色素地，上绣暗八仙纹，八仙法器饰于绶带，满铺于衣面之上，整体素雅精致，寓意平安吉祥。

江山万代纹

纹样简介

江山万代纹是清代传统吉祥纹样之一，源于清代纹样"纹必有意，意必吉祥"的文化背景，依据谐音将绶带与万字纹固定组合，搭配江崖海水纹，构成寓意"江山万代"的纹样。同类纹样还有福连万代纹、子孙万代纹、万代吉祥纹等，它们都被广泛应用于服饰、瓷器等上。

月白色缂金银江山万代纹夹衬衣

清·光绪 织绣

蓝色素地，织金绣江崖海水纹、万字纹、如意纹，以绶带装饰，寓意江山万代，天下太平。

婴戏纹

婴戏纹是明清时期流行的吉祥纹样之一。魏晋时期，壁画上的孩童射鸟、放牧、打果等，说明这一时期人们已开始描绘儿童的生活细节。唐代时期，瓷器上手执荷花的婴戏纹及壁画上"化生童子"像，说明婴戏纹开始迎合世俗祈子的心愿。宋代时期，婴戏纹进入黄金期，大量瓷器上出现了童婴嬉戏的图案，婴孩造型的器物也开始出现，寓意多子多孙、家业兴旺。明清时期，婴戏纹已十分常见，在民窑瓷器上大量出现，当时流行富有吉祥寓意的婴戏题材，如麒麟送子、四妃十六子、童子舞莲等。

珐琅彩婴戏图合欢瓶

双联式瓶体、双联盖、盘口、圆腹、圈足外撇。盖面绘垂叶纹，肩、圈足为胭脂红地，上绘璎珞纹、磬纹。腹部绘婴戏图，一面为四婴三羊，寓意三阳开泰；另一面为九子嬉戏，其中一小童怀抱宝瓶，瓶中飞出红色蝙蝠，寓意福在眼前。

清·乾隆 瓷器

中国纹样
东方美学口袋书

TRADITIONAL
CHINESE PATTERN